Росица Копукова

# КОРОНА ОТ ИСТИНИ

*лирика*

КОРОНА ОТ ИСТИНИ – *лирика*

© Росица Копукова – автор
   Катя Новакова – редактор

© Тошко Мартинов – графики

Първо издание Lulu.com – 2013
ISBN 978-1-291-32299-6

Второ издание Lulu.com – 2015
ISBN 978-1-326-19785-8
Всички права запазени

*За контакти:*
*България, София 1309,*
*Зона Б-18, бл.10, ап.17,*
*Росица Копукова*
*Моб. тел. 0895 381 260*

Росица Копукова

**КОРОНА ОТ ИСТИНИ**

*лирика*

## НЕ ХУЛИ

### *На една туристка-антихристка*

Не хули манастира, приятелко,
не бил пищен, дори нямал вид,
ти не струваш даже тревата му,
окосена зад белия зид.

Тук строили са, колкото могат,
хора смели и хора добри,
поклони се пред светла икона,
запали свещ, молитва стори.

Тук се грижат ръце чудотворни
да е бяло и с много цветя,
средства скромни, но труд неуморен,
не хули, скъпа, че е грехота.

В наш`та малка красива България
като теб критикари са бол,
но във Божия храм има правило:
принос дай за небесния дом.

*28.08.2011 г.,
манастир „Св.Дух" край Годеч*

## ВЕЧЕРНА МОЛИТВА

Притихва вятърът по здрач.
И сякаш се приготвя за молитва –
дървото, птицата, последен минувач
и нечие терзание политва

в божествения мир над нас,
в мълчавината на простора.
Благословен вечерен час,
споил природата и хората.

В безброя на звездите пак
усещаме се малки, малки...
И само чрез молитвен знак
достигаме до вечността си.

*25.01.1998 г., София*

\* \* \*

Усмихнати очи по ранина
ми дават хляб, кафе и сладолед,
една добра и слънчева жена
дори не преброява две по пет.

Тя вярва в мен и поздрави реди
и пита как да съм доволна аз,
сърдечност ми дарява без пари
и с оптимизъм ме зарежда в този час.

Една чудесна делнична жена
ми преподава утринен урок
как, съхранила се от грубостта,
се оцелява в ежедневен шок.

*7.12.2006 г., София*

# ВИТОША

Бяла шапка Витоша си има,
над роклята от борови игли,
и нищо, че в отплуващата зима
все още е студено, тя стои

като красавица от вековете,
усмихната, кокетна и добра,
понякога пристигат ветровете
да я обрулят, но остава тя

като разлята фея под небето,
събудила зората, та до здрач,
тя взела е по късче от сърцето
на всеки пътник, малко смях и плач,

съдбите по одеждите е вплела,
подобно наниз в цялата снага,
не може никому да отмилее
тази вълшебна, вечна планина.

*31.03.2012 г., Симеоново*

## ДОКАЗАНО

*На И. Т. Т.*

Обич, ти доказа, че си предан,
че си верен, даже да греша,
ела сега, като вълна от нежност
да те погаля, да те утеша.

Не се отдръпвай, не мълчи, не бягай,
панически не бягай от любов,
да, вярно е, че изживял си драми,
но аз съм твоя светъл благослов,

да, не случайно пратена от Бога,
защото ти преобрази духа,
като награда знам, че вече мога
да те обичам чак до вечността.

*2.04.2012 г., София*

## ОТГОВОР

Не охладнява любовта случайно,
тя просто има своята причина:
единият като обича трайно,
а другият като турист премине,

единият, когато е издигнат,
а другият е дяволско падение,
единият, когато като дига
посреща бурите на ветровете,

а другият, подобно златен пясък,
се срива в безхарактерност и чезне.
Тогава, вместо огън, става камък
и да я жариш, пак е безполезно.

Но Бог ни дава вярната възможност,
която пази чувствата-жарава
и само влюбената сериозност
във вечността, над времето, остава.

*10.04.2012 г., София*

# ИЗПОВЕД

*На Надя Мадолева, по повод нейното вълшебно стихотворение „Сиротиня"*

Приятелката споделя със мен:
„Душата ми сега е сиротиня."
Повярвах й: денят й като ден
е толкова различен от мнозина.

Чист дух, дошъл сред майката земя,
където мине – мъдрост да разсажда,
но кой да чуе днеска мъдростта?
Щом плиткоумните край нас се вграждат.

Душите ни са сродни в този път:
от Бога до земята, пак до Бога,
за нас Вселената ни е светът
и знаем, че планетите са много

и в нашата Галактика, и там,
където свършва тя и следва друга.
Душата не е сиротиня в храм,
ние сме тук по Божия заслуга.

Бог режисира нашия живот –
за разлика от низшите, го знаем.
И стремим се да правим брод след брод,
от никого не взели нищо в заем.

12.01.2012 г., София

## АЗ... СЪМ

Аз съм малка Божия прашинка,
изтъкана от Космичен прах,
за да свети по земята дивна
с думи-факли да гори без страх.

Своя вечен огън да раздава,
да докосва хорските души
и, подобно извор, да остава
здрава, цяла, без да се руши.

И макар докрай да не разбира
на примитива мътния живот,
тя от идването гравитира
по някакъв си свой, небесен ход.

Аз съм малка, светла и свободна,
етична, борбена, но и добра.
И мойта доброта не е безропотна,
на първа линия е справедливостта.

Заряд съм и енергията имам
да преобръщам чуждия живот.
От Бога указанията взимам
за верността на всеки земен ход.

Уроците си уча във борбата,
отделяйки сама добро от зло.
И, зная, затова съм на земята –
със мисия на светещо кълбо.

Жената в мен е винаги съдбовна,
оставя в него пламенна бразда,
когато ситуация любовна
субектът не заслужи в любовта.

Когато няма стойност, няма място
в сърцето ми приятел и любим.
Минавам в моя приказна каляска,
пътуваща по звездния килим.

*25.03.2012 г., Благовещение, София*

## ВЯРА

Още вярвам, времето е с мен,
мога днес да вложа нещо свое,
един ме хвали, друг е разгневен,
но аз присъствам с име, с дух и с воля.

Вярвам, че в сегашния живот
още можем много да направим,
да открием правилния ход,
да творим, за да не се разкаем.

С оптимизъм дните са добри,
по-добри от черногледи мисли,
вярвам, че на всеки му върви,
ако пази поривите чисти.

Нямам време за зловонна мъст,
всеки има мисия съдбовна.
Ставам сутрин. Правя Божи кръст,
та денят ми да не е отровен.

И вървя с посока и със цел:
ту са малки, ту пък са големи.
И рисува сякаш с акварел
времето в душата ми поезия.

*12.01.2012 г., София*

## ВСИЧКО Е ДРУГО

Паважът пее нашата любов
и улицата има други краски,
витрините те отразяват с нов
копнеж по светлоокото ни щастие.

Подобно дар от Бога си за мен
и аз за теб такава съм, го зная,
и въздухът гори, изпепелен
от жажда да сме заедно до края.

По-късно ти навлезе в моя свят,
но всичко – друго е, сега е друго,
ти, моята съдбовна благодат,
ти, моя обич, мое вечно чудо.

*21.01.2012 г., София*

## КОГАТО...

Когато задържа ръката ми,
видях, от твоите очи
изсипаха се звездопади,
мълчах от страх, мълча и ти

да не разпръснем, без да искаме,
магията на този миг.
За кратко, нашето привличане
избухна, без словесен вик.

Аз онемях пред твойта нежност.
Зад нас отвори се врата.
Какво ли щеше да се случи?
Не зная. Всичко отлетя.

*21.01.2012 г., София*

\* \* \*

Не ви виня, българи,
че търсите хляба си другаде,
че по цял свят мигрирате,
гнездо друго намирате.

Тук проблемни са хората,
тук е силна умората,
ала само България
пази духа ви, стария,

много бедна, красива,
на лукса ви не отива,
но стигнете ли финала,
все я търсите цяла.

Та всичките огорчения
тук да намерят лечение,
тук, при старите корени
и при лечебните спомени.

*22.01.2012 г., София*

## ПО ГРОЗДОБЕР

Сочна е асмата, сочна е душата с хубавия грозд.
И берачът пее, и сърцето лее с песента на дрозд.

С плод ще се насища неговата къща, с чуден аромат.
Вино ще се лее, още ще се пее в този Божи свят.

Шепите ми пълни, щедростта покълва
                                          в този искрен дар.
Гроздоберът стана повод да размисля:
                                          що е то „другар?"

Няма тук „госпожо", няма „господине" –
                                          някак не върви,
с тези чисти хора времето ще мине с песни и шеги.

*Есента, 2011 г., Плевенско*

## ПО РОЗОБЕР

Единствен път попаднах в Казанлък,
отидох да погледам розобера,
ухаеше на обич всеки стрък
и песни ширеха се в безпредела.

Пленних се там от моята земя,
от този кът, откъснат чак от рая,
и онемях от тази красота,
остана в спомените ми до края.

Какво да искам повече – не знам.
Аз в този миг получих вкупом всичко.
И мога само думи да раздам –
това е моят светъл дар лиричен.

*17.03.2012 г., София*

## ПЪТУВАНЕ С ВЛАК

Пътувам с влак по моята земя
и скъпи са ми родните пейзажи:
коне, кози, стада и аз летя
край тях като в магически витражи.

И осъзнавам, че това е миг
от диалога с моята родина.
Това е тя и този светъл лик
отново през душата ми ще мине.

Човек се чувства просто в своя свят
и по-красив, повярвайте ми, няма.
Ще кажа със Алековски заряд:
България е приказка голяма.

От село в село и от град във град
пътувах и пътува ми се още.
Но нашия планински аромат,
но нашите планински дни и нощи,

и равнините, Черното море
са нашият подарък благодатен.
Една земя сме и едно небе
и няма други като тях, да знаете.

*19.03.2012 г., София*

## НА ЖАНИ

Където свършва храста,
започва любовта
и светлата главица
е там от сутринта.

Над нея се разстила
вълшебна синева
и лятото намира
най-умната глава.

Неуловими чувства
зареждат с красота,
с божествено изкуство
природа и земя.

*13.02.2012 г., София*

\* \* \*

И нека има страст и силни чувства,
любовна лудост и безумен плам,
но хармоничната любов си е изкуство
и него Бог го дава, аз го знам.

Пред трезвостта избирам топлотата,
сърдечността от светли светове,
дошла да ни покаже на земята,
че с обич се живее по-добре.

Душите бели и душите черни
тук пребивават заедно край нас
и страшно е, ако не се намерят
две бели в своя съдбоносен час.

И нека любовта да доминира
и да осмисля земния живот,
пребъде ли, омразата умира
в отделния човек и в цял народ.

*17.02.2012 г., София*

## С ОЧИ КРАЙ ПЛАНИНАТА

С очи, насочени към планината,
светът по-чист е и е по-красив.
Зад прага грижите остават. В синевата
отеква порив: „Искам да съм жив."

И няма болка, няма завист, мъка,
а само радост, само светлина,
освен и ако не остави на разлъка
човекът смет по връх и долчина.

А другото, природата го дава,
отнела мигом всякакви злини.
С очи към планината. И настава
в душата мир, любов и висини.

И ангелския полет те напуска,
щом стъпиш пак обратно във града.
И болката, и завистта се спускат –
все нежелани гостенки в дома.

Два свята, но единият е искрен
и той ни дава сили за живот.
А другият го правим ние, в ниското
и в него не намираме и брод.

*19.02.2012 г., София*

## ЧУДО

Кацва музата на листа,
иска да твори
и зарежда с мисли чисти
цялата земя.

Как сега да спра да пиша,
като иска тя,
та нали със нея дишам,
будя се и спя.

Случва се – по пътя идва,
хващам химикалка,
става чудо, всичко литва
като със совалка.

Думите сами прииждат
като по сигнал,
но това не е от нищото,
Бог ми го е дал.

*20.02.2012 г., София*

## БОРОВЕЦ

Бор до бор,
над тях пък птица,
а над нея – свод,
и звезди
като принцеси.
Нощния акорд
свири вятърът и пее.
А сред тях – луна
като приказна каляска
в бала на нощта.

Чудни приказки
се раждат
в този горски рай.
Ако нещо го разваля,
хотелите са май.
Кичът бързо приземява
тази красота,
сътворена да пленява
от Божия ръка.

*21.02.2012 г., София*

## ЗЕМЯ

Не е най-справедливата планета,
не е, каквато Бог я завеща,
но е красива и животът в нея
ни блазни повече и от смъртта.

Нагоре има светове по-дивни,
души по-чисти. Ангели над нас.
Но колко сме щастливи, че сме живи
и борим се за всеки земен час.

Ти, Боже, знаеш що ни е потребно,
а хората ламтят, ламтят, ламтят,
едни живеят в лукс, а други – бедно,
но не това е смисъл на света.

Дошла от по-високите селения
и аз изпитвам тука дискомфорт.
Да учиш другите не си е лесно,
достоен да останеш, смел и горд.

Едни доволни са, че са смирени,
а други са готови за война.
И как така да сме разпределени
щастливо из планетата Земя?

Ще можем ли сами да оцелеем?
Най-нужна ни е вярата във теб,
да знаем как и за какво живеем,
преди, във настоящето и след...

*1.03.2012 г., София*

## УЖАС В СЕЛО БИСЕР

*По повод скъсаната стена
на язовир „Иваново"*

Водата доближи ви до смъртта,
но вие оцеляхте, братя мои,
сестри, родени във една страна,
белязана със мъка и герои.

И който днес се подигра със вас,
възмездието утре ще го стигне,
да знаем всичко, нямаме и власт,
но знам, че ще заплати с живот и име

виновният по Божия закон
за ужаса край вас и за потопа.
И ние преживяхме всеки стон,
той чу се от дома ви до Европа.

И в хаоса от вещи и коли,
от мъртви хора и животни мъртви,
над всичко туй животът пак върви,
надеждата за бъдеще прикътва.

Бъдете смели. Вие сте добри.
Видяхме го. Чете се по лицата.
И повече от нас ви Бог спаси
да продължите със кураж нататък.

Подсказва ни се не веднъж и дваж,
че с разногласие не се успява.
Един народ сме и над всички нас
все българското знаме се развява.

*12.02.2012 г., София*

## НЕ ОСТАРЯВАМ

Не мога аз да остарея,
обичам всеки хубав ден
и мене той, затуй младея
като във песен с нов рефрен.

Реален ми е оптимизмът,
но Бог високо ме държи
и мойта социална мисъл
във битието ми кръжи.

Енергията ми не спира,
духът ми смел не бави ход,
лицето възрастта стопира
и грея като в млад живот.

И фигурата ми е спортна,
и здравето е Божи дар,
обичам от сърце аз Бога,
помагам и на млад и стар.

Не търся цели във химери,
не се родея с алчността
и завистта не ме намери,
не ме докосна старостта.

Живея на криле, на полет,
макар да ходя по земя
и зная, че получих много
от даровете на света.

Дом и родители прекрасни,
късмет, талант и благослов,
над всички патила опасни
разстла се Божия любов.

Оставам си непобедена
като доброто тук сред нас,
оставам мъничка Вселена
с космична и лирична власт.

*10-11.02.2012 г., София*

## ГОРЕЩ МРАЗ

*На Теодора Ганчева, откраднала мои стихотворни идеи*

Екваторът да се върти е спрял,
горещо е в душата на завистника,
болял, болял, не се е доболял,
че все стои на дарбата в подлистника.

А гърлото е схванато от лед,
не може да изрича думи ангелски,
не може мислите да сложи в ред,
да вае и подрежда чудни фрази.

Завистникът попива светлина,
но си остава като черна угар,
в изкуството блестиш с очи-слънца,
щом Бог ги пълни с поглед от отвъдното.

И винаги открадната идея
от друг човек, улавя във капан
крадеца. Той удавя се във нея,
разобличен е и естествено презрян.

Такъв е и законът на небето:
не ти е дадено по Божа воля.
И ей така – по пътя в битието
позорно се излагаш по неволя.

*8.02.2012 г., София*

## МОЯ ИТАЛИЯ

Италия – една страна на Бога,
съграждана от гении-творци,
Италия – защо без теб не мога,
макар родина моя да не си?

Така красива и неповторима
в представите си виждал те е Бог,
не се повтаря месец, ден, година
в живота разнолик и бързоног.

Италия – земята ти е дарба
за музика, поезия, любов.
И Музите в теб слизат с много радост,
защото вдъхновяват всеки зов

за обич тук, на нашата планета.
За мир – тъй жизнено необходим.
О, нека Музите наоколо да шетат,
без тях светът би бил съвсем раним.

О, нека тържествуват в теб поетите
и нека да пребъде песента,
и нека да се къпят във сонетите
човеците от цялата Земя.

*6.02.2012 г., София*

# ДУМИТЕ

*На Иван Динков*

Когато думите горят от истини,
метафорично сплетени, така
че всичко в тях е по-различно...
Когато гениалната ръка

е писала неповторими строфи
и афоризми в свой, особен стил,
и прозата, излязла по пантофи,
народът както я е сътворил.

Тогава Иван Динковото слово
намира своя си пиедестал.
Дали и в рая дава наготово
бунтарския си дух в оригинал?

Не можещ да обърне сам ревера
на честността си и да стане друг,
той изживя един живот-химера
и завеща го да остане тук.

Не щеше „тапицирано изкуство",
родеещо се с посредствеността
и не живееше с фалшиви чувства,
каквото да му струваше това.

И без да пише ред за свойта мъка,
за многото затворени врати,
безсмъртието ни остави на разлъка,
пророчества написа и... се скри.

А работа на идни поколения
е да прозират гениалността,
на всички тези Динкови внушения,
които той разтвори за света.

## НА ИВАН ДИНКОВ

Тайната край неговото име
тайните пътеки ни откри,
да докоснем Динковите рими
и словесните му глъбини.

Беше ни подземно интересен,
но надземно беше той – табу,
все така известно-неизвестен
из родината ни се прочу.

Само не можахме да измерим
в параметри издръжливостта
на душата му, тя, най-човешката
как е оцеляла над сметта.

Кой ли да ни каже във годините
на безкрайно премълчаните неща?
Вече знаем, но го няма Динков,
отлетя на среща с вечността.

*И двете стихотворения са писани на
23.02.2011 г., София*

\* \* \*

Душата ми е слънце, не е свещ
и не обича слабо да мъждука.
Обича новата и светла вест,
на Космоса обича звука,

небесен стих и светове,
които са отвъд земята.
Душата ми снове, снове
сред хубостта на необята.

Дошла от стари векове,
сега да учи тези долу,
ще може ли да изкове
тя правдата със ум и слово?

Опитва се, но следва вой
на нискостеблени душици,
порой, порой, порой, порой
от размътени водици.

Тя не е капка, те не са
издигнати слънца в небето.
Два полюса и две нива:
душата ми и битието.

*10.01.2012 г., София*

# ОБИЧАМ

Заряд обичам за живот
и устрем в делника да има,
през времето да търся брод,
космичен полет да ме взима.

Но спъват дребните души
родилото се вдъхновение,
не може просто да внуши
еснафът в мен опиянение.

Във паралелни светове
сме аз и хората безлични,
духът ми може да снове
единствено сред сродни личности.

Но малко са на този свят.
Защо? Самата аз не зная.
А би бил много по-богат,
би заприличал и на рая

светът с души от светлина,
но в розовото огледало
изглежда няма и следа
от толкова сърца във цяло.

И спада чувството любов
от вселенска гледна точка,
обичам порив, благослов,
а срещам низостта задочно.

Какво ли бъдеще, не знам
ще ни очаква с тези нрави?
Без патос и духовен плам.
Дано Бог да не ни остави.

*8.01.2012 г., София*

## ЛЮБОВТА

Любовта не е песен безкрайна,
тя е сбор от различен вид песни
и съдбата, принцеса потайна,
пази думи, на нас неизвестни.

Песни страстни или романтични,
ту пък бурни, ту – кадифе,
ту са просто неземно лирични,
ту горчиви са като кафе.

Оцелее ли, те я възпяват
любовта, любовта, любовта...
Тя е силна, щом няма раздяла
и родее се с вечността.

Любовта, чуден наниз словесен,
той е нейният ореол.
И във наниза – песен след песен
се оформя корона. В престол

от небесни звезди сядат двама
и насищат света с красота.
Любовта без духовна измама
и отвъд продължава така...

*17.12.2011 г., София*

\* \* \*

Вселената е обич и разбиране,
наситена със Божа светлина,
но в нея отбелязва се с кодиране
на всекиго, на всекиго греха.

И който не живее във хармония
по Божата духовна чистота,
напуска този свят във катастрофа,
така завършва всякаква злина.

Във Божите пространства няма празно
и няма крачка непромислен ход.
Човекът, който е живял напразно,
ще изживее просто друг живот.

Докато стигне той до саможертва
в духовността на своите дела.
И да получи Божия ответност
като прашинка, но от доброта.

*21.12.2011 г., София*

## ОТВИСОКО

Какво да кажа, поетесо.
Постъпай завистта,
била си някому метреса,
обаче аз не съм била.

И мойте стихове живеят,
несътворени на диван,
където важен фактор с тебе
доволно си е поиграл.

Креватният талант не тача,
при мене той е подарен
от Бога. И недей да влачиш
грехът си като дар пред мен.

Не съм Дубарова и Пенев,
безкрайно да се огорча
от подлеците. Имам воля
да оцелея над света.

Творците се самоубиха,
потресени от низостта
на хората, дори не свиха
гнездо задълго в любовта.

Не съм човек раним до крайност.
По-скоро ще извадя аз
подлеците от потайност,
ще ги посоча между нас.

Ще ги осмея без пощада,
каквото заслужават те.
И няма от това да страдам,
те нямат творчески криле.

*13.12.2011 г., София*

\* \* \*

Приветствам опашатата лъжа
как майсторски се вие покрай мен,
а аз не вярвам. Да се задуша
не разрешава само Бог. И в плен

внезапно пада нейният творец,
космични знаци лошото разплитат.
Лъжата се обесва на конец
и се измита. А пък аз излитам.

Духът ми вдишва глътка свобода.
И истината болката лекува.
И аз усещам Божата ръка,
разбирайки пред мен кой колко струва.

Опазена съм не веднъж и дваж.
Гневът ми все не може да прощава,
но моят силен и небесен страж
знам, всеки по делата преценява.

И сякаш аз съм мяра за морал –
страня от всичко зло и непочтено.
А опашатата лъжа е идеал
като перфектна форма на падение

за онзи, който я боготвори.
Е, браво. Аз не мога и това си е.
Оставям Бог да съди и прости
на този, за когото тя е щастие.

*15.11.2011 г., Симеоново*

## ЗАЩО НЕ СЪМ С ТЕБ

Защо ли не съм с теб? Защото
ти не събираш звезди,
не гониш мечти нависоко
в небесните ни ширини.

Съвсем приземено и точно
звънтят в тебе суми пари,
около теб е луксозно
от празнословни глави.

И между нас световете
не се спояват в един,
ти просто не си цветен,
не си и небесно-син.

Сив във костюма, колата,
напред – динамично поел
след твоята цел на земята,
но тя не е моята цел.

*13.12.2011 г., София*

\* \* \*

Агресията, отрицание на светлината,
бързо завладява този свят.
Дали обаче ще прости делата й
Възвишеният отвъд, не знам.

Жестокостта е просто спад в астрала,
във еволюцията – заден ход,
поглъщаща човечеството цяло
на пристъпи – народ подир народ.

Посланията с извънземни знаци
не са, отдавна знаем, чуден мит.
Всевишният предупреждава ясно,
че злото ще стопи астероид.

И оцеляването на земята
духовните ще могат да спасят.
По-силна е от всичко светлината.
Всемирът следва свой хуманен път.

*15.11.2011 г., София*

## КЪДЕ? КОГА?

Къде е границата на мечтите?
Кога си тръгват неусетно те от нас?
Следа апатия остава под петите
във някой тъжен недолюбен час.

Защо човек загубва свойта вяра?
В едно печално хаотично общество.
Или сред битовизми и без мяра
еснафството превръща в пиршество.

Кога умира светлата идея?
Какво остава, ако нямаш дух?
И ако не живее днес за нея,
човек безсмислено живее тук.

Къде е границата на мечтите?
И ако те пред нас са цял живот,
ще стигнем ли и ние висините
като човеци и като народ?

*19.08.2011 г., София*

\* \* \*

*На И. Т. Т.*

Душата ти към мене все пътува,
колата ти наблизо все стои –
тъй ясен знак, че още се страхува,
ала не може да ми устои.

Каквито планове и да си правил,
стопен, под моя топъл благослов,
дори да ти се карам, ти разливаш
непроизнесени слова любов.

И някъде замръкнал твоя изказ
гори от жажда, от въпроси и копнеж.
И спряла като искрена надежда
колата-страж причаква ме до днес.

*19.08.2011 г., София*

## ЕСЕННО

Какво да кажа? Витоша е с мен,
като духовна родственица блага.
И през перото ми минава всеки ден,
когато съм при нея пролет, лято...

И ето на – пристига есента,
звъни на златошарена карета,
с непредсказуем смисъл на дъжда,
където песенните капки светят.

Години вече Витоша е с мен.
Реална и красива. Моя. Вечна.
А аз изпуснах броя – ден след ден,
на думите лирични, тук изречени.

На чувствата, събрани в този свят,
на песните, по склона й изпяти.
Не, самодиви няма. Благодат.
Не се нагледах аз на хубостта й.

Със птиците й аз не се надсвирих
и Черни връх все още ме зове,
да бях и аз поне за малко птица
с разперени за полета криле.

Да бях за малко катерица дива,
ей там, на бора, спряла се за час.
Но може би тогава по-щастлива
не бих се долу върнала при вас.

*13.10.2011 г., Симеоново*

\* \* \*

Обичам тази самота, която
създава творчество по моя лист
и буквите като красиво ято
все извисяват порива ми чист.

*19.08.2011 г., София*

\* \* \*

Силна съм, но от това тежи.
Не само, че сама си всичко върша.
Но, гледам с потрес дребните души,
как ползицата гледат да забършат.

Задача трудна Господ ми е дал –
нищожествата с разум да въздигам.
Един живот да си отиде цял,
не е достатъчен, за да ги превъзпитам.

*14.10.2011 г., София*

\* \* \*

*На Дани*

Не зная от коя планета сме дошли,
култура имаме, интелигентност свише.
Обаче, много умни и сами,
не можем да се съчетаем с низшите.

Защо така ли Бог е отредил?
Живеем като в разделени зони.
Дали културният щастлив е бил,
или живее по измислени закони?

Доброто се събира с недобро,
опитва се да победи над злото,
ех, как е трудно да си същество,
пристигнало от висините долу.

Красавицата, чудната земя
дали ще оцелее с разни раси:
дозрели, недозрели досега.
С ниво различно, все човешки маси.

Не е добре да се живее тук
за светлите души на мъдроокните.
Така, интелигентни и сами,
остават само по душа дълбоките.

*6.10.2011 г., София*

\* \* \*

Припява есенният вятър във гората
и шари се поляната с листа,
все още топло е, но повеи размята,
подсказва, че пристига есента.

Не чувам вече птиците по двора,
саксиите прибирам с много жал,
страшно обичам летните простори,
но есента намята вече шал.

Природата навлиза в нова дреха,
към нови теми времето върви,
настройвам се внимателно, полека
към сериозните неща. Боли

от хубавите спомени за лято,
от пътищата, недостигнати от мен,
живее ми се светло и благато
под слънце, в птичи-песенен рефрен.

Това е положението. Стига.
Настройвам вече своето перо
към бъдещата моя нова книга,
а есента... дошла е за добро.

*8.10.2011 г., София*

## НАБЛЮДЕНИЕ

*На И. Т. Т.*

Ти не си адвокат в любовта
и това, обич, много ти пречи,
ти си преданост и доброта
и залог си на хитри метреси.

И не си ти професор в дома,
както, обич, в науката можеш,
затова и премного тъга,
изигран, на плещите си носиш.

Ти умееш да правиш пари –
даваш, даваш, а хищници срещаш.
Бог ме прати за теб, разбери,
ти от жажда по мен струпа грешките.

И обиди порой нарои,
и лъжи с честолюбие сшити.
Очисти се докрай. Приключи
с примитивните хора. Обичам те.

*6.09.2011 г., София*

* * *

Богородице, майко човешка,
на твоя ден рожден се случват чудеса,
разкриват се и се прощават грешки
и сякаш се отварят небеса.

Щастливи мигове в живота идват
внезапно, след страдание и страх,
че чак човеку трудно е да свикне
с късмета си. И аз го изживях.

Обичам много твоите икони
и облика, смирен от вечността.
Копнея християнските закони
да мога повече да доближа.

Съзнавам, някъде се отклонявам –
аз не прощавам лошите неща
и никога не мога да оставя
само на Бога справедливостта.

Навярно свише често ме разбират,
защото ме даряват с добрини.
Благодаря на Бога аз за всичко,
а ти небесна майка остани.

Разбирам, щом молитвите са чути,
накрая просто дава ми се знак,
прости ми, че така след много лутане,
навярно в мислите си правя грях.

Дошла съм на Земята с чудни дарби,
а българите дразни ги това,
но виждам, че очерни ли ме някой,
посича го Божествена ръка.

По стъпки земни, а с очи нагоре,
вървя аз през живота не сама,
закрилата ми Божа е безспорна
и аз съм благодарна за това.

*10.09.2011 г., София*

## ИЗУМЛЕНИЕ

Чудят се как все така творя,
всеки ден дарена съм с идея,
не блокирам, нито се моря,
смисълът се спуска свише в нея.

Има ли за дарбата ми праг?
Било поезия или пък проза.
Ще кажа на поредния глупак,
нито миг дори не се тормозя.

Вместо светлината да лови,
посланията Божи да разчита,
той се пита, трови и мълви
евтини слова по мойто име.

Боже, колко много простота
хората в душите притежават,
да бъда, да не бъда ли добра,
тъй както Ти самият повеляваш?!

И на злостните тиради тук
с нови стихове ще отговоря:
дребният, уви, не става друг,
път към него как ли да намеря?

*17.02.2011 г., София*

## ОБЕТ В ЦЪРКВА

Не отърках ни едно легло,
за да докажа дарбата си, Боже,
аз знам, от Тебе е и знам защо
да пиша в този свят ми е заложено.

Не спирам, Боже, няма и да спра
да славя с думи чисти Твойто име,
прости ми грешките и затова,
че боря се да оцелея личност.

И донесе ли дарбата пари
в живота ми, за жалост, материален,
параклис ще направя, знаеш Ти –
във всички битки дето удържа ме.

А аз не се поколебах за миг
за правдата човечна да се боря,
прости ми, че до днеска не простих
на малките душици по неволя.

Но Ти ми даде път и светлина,
но Ти ми даде и насоки свише,
и подари ми тази красота,
с която чрез словата Ти аз пиша.

Стремейки се към чистия морал,
аз с много труд и воля оцелявам,
в Теб вярвам, Боже, Ти си идеал,
параклис ще Ти вдигна, обещавам.

Благодаря за целия кураж
и за добрите хора покрай мене,
че не е лесно да останеш страж
в това жестоко бездуховно време.

*17.02.2011 г., София*

## РОЖДЕН ДЕН НА МАМА

*Анастасия, р. на 3.08.1922 г.
починала на 25.09.2001 г.*

На Земята бе рожденият ти ден
трети август. Божи ден. Илинден.
Винаги купувах ти от мен
дар да имаш, моя много свидна.

И любима. И единствена бе ти,
и витална, и интелигентна.
Как си отлетяха тези дни,
аз съм земна, ти си извънземна.

Аз от твойте дрехи дадох дар,
друг да носи и да им се радва,
но в дома, така, по навик стар
твойта атмосфера си остава.

Твоята подредба, твоят стил
споменно ми шепнат твойто име
и домът все още ми е мил,
както с теб красихме го, любима.

Усещам, върша твоите неща,
както би харесала и зная
одобрила би отвъд сега
всичко, дето с обич ще извая.

Много те обичам, знаеш ти.
Днес свещичка малка ти запалих,
но ги няма сините очи,
нежната ти ласка да ме гали,

да ми дава тонус и кураж.
Аз, признавам, лошо не живея,
но ми липсва онзи майчин страж,
който бе за мене от рождение.

Пак ще викам светлия ти дух
да прескочи в мойто измерение
и чрез контактьора утре тук
да си кажем думички целебни.

Аз за тебе, а и ти за мен
сме копнение от двата свята.
Боже мили, нека пак на мен
да е майка в друг живот прекрасен.

Временни сме. Щом се преродим,
с мисия животът продължава.
Боже, същите родители ми дай,
същата любов – като жарава,

дай ми, Боже, същото момче,
искам да съм същото момиче
и със творчество да си тече
другият живот. И да обичам.

Може би ще имам и деца,
в този мама внуци не дочака.
Искам баба, дядо, топлота
пак във същата семейна стряха.

Много ли желая? Аз не знам,
но от всички съм била доволна.
Здраве дай ми, Боже, и оттам,
от отвъд да няма тъжни, болни.

Мамо, скъпа, мислиш ли за мен?
Сигурно. Космично ми помагаш,
но във всеки следващ земен ден
теб те няма и те няма. И те няма.

Колко исках с теб да споделя
поетичните награди от чужбина.
Ти не вярваше, но аз успях,
ала душата тихо си замина.

Радвай ми се и отгоре, знай –
няма никога да те забравя.
Някъде в небесния безкрай
светиш ти за мойто земно щастие!

*3.08.2010 г., Симеоново*
*Девет години от смъртта й тук, на Земята*

## ИЗДИГАНЕ

Няма вече дънки,
няма маратонки,
в джоба ти не дрънкат
семки и бонбонки.

Трябва да си супер,
щом прекрачиш в джипа,
окъпана във лустро,
но ще сваляш ципа.

Не е нужно даже
много да приказваш.
Той каквото каже,
щом те набелязва.

Хубава и бедна
беше ти до вчера.
„Зевс" те взе „последна",
но от днес си „Хера".

*18.08.2004 г., София*

# СБОГОМ, ПРИЯТЕЛЮ

*Посмъртно на Иван Налбантов,
прекрасния социален човек
и добър приятел*

Прозвънна телефонът и насреща
разстроена звучеше Сабиха*:
„Отиде си Налбантов, – каза тихо
и всичко сякаш мигом оглуша.

„Отиде си приятеля, Човека,
той много ми помагаше..." И спря.
Задави се гласът й. Аз разбирах,
но не приемах тази новина.

Голямото сърце прекъсна пътя.
Духът замина някъде отвъд,
аз вярвам в Бога, знам, че за Налбантов
ще бъде отреден там райски кът.

Достоен, за душата му активна
и за естетския му личен стил,
но той и там не ще застане мирно,
енергия по-висша притаил.

Ще моли Бога нещо да работи,
да действа, да създава точен ред
и, както винаги, на бързи обороти,
ще иска всичко да върви напред.

Но тук го няма. Тук дошъл е краят.
А бяхме преди десетина дни
един до друг, прославящи до рая
таланта на юристите-творци.

Последно е било. Сега за сбогом
аз пиша своя най-печален стих.
И искам просто да го вземе горе.
И нищо повече. Приятелю, върви.

*24.02.2010 г., София*

------------
\* Сабиха Мехмедова – председател на Съюза на юристите в Дружество „Темида" – София

## ОТКРАДНАТИ СТИХОВЕ

Откраднатите стихове личат –
лъжа, доразгадана от Всемира,
подобие на оригинала, но свистят
фалшиво, като звук от чужда лира.

Не съм единствена със висш талант,
който смущава силно плагиата
и, пооткраднал темички без свян,
той мери се по птицата с крилата,

която, полетяла в своя свят,
донася стихове богодарени,
а плагиатът мъчи се по тях
да съчини и той псевдотворение.

Сега, ако цитирам имена,
ще обявя война във мирно време,
но книгите си много ги ценя
и помня своите стихотворения,

и виждам друга, евтина боя
в последвалите нечии издания.
Така да бъде. Нека аз творя
това, което днес е уникално,

а утре ме последва стихоплет
и оплете се в моята идея.
Аз пак ще разпозная ред по ред
как е пълзял, подобно червей, в нея.

*29.10.2009 г., София*

## УСПЕХ

Я врътни дупе кръшливо,
клип пусни във вана,
малко голо, малко босо,
око да се хване.

Пак запей, додето можеш,
песничка игрива,
нека разберат мъжете
колко си скоклива.

И размахай силикона
в деколте голямо.
Ще успееш ти за радост
на татко и мама.

На екрана ще изглеждаш
ти чалга-царица,
малко песничка се иска
и повече цица.

И очаквай дъжд бакшиши
и богат паричко.
И детенце за наследник.
И това е всичко.

*19.06.2010 г., София*

## ПРЕМЕНИ

Дървото с нови дрехи Бог
дарява всяка пролет,
а моят дрешник-гардероб
не следва този полет.

Във всеки земен магазин
одеждите се плащат,
а под лазура светлосин
премени Бог изпраща

на всяко пролетно дърво
и то е тъй красиво,
и по цветята багри Бог
безплатно, променливо.

Единствен само моят стих
е винаги различен.
Той, моята света светих,
на друг не ще прилича.

Той прави ме величина,
единствена в безкрая,
макар и мойте облекла
да се повтарят, зная.

*29.10.2009 г., София*

## ЗАГАДКА

Оазис ли е твоята душа?
Във нея доста странно се пътува.
И аз опитвам да я утеша,
защото тя отдавна самотува.

Зад своята честолюбива броня
не казва истините и мълчи.
Дори сълзици бисерни да рони,
тя няма да признае, че горчи.

За гордостта и оди да напишеш
не може грешките ти да смени.
Не стават вече хората за нищо,
но, вярвам аз, зад тъмните стени

на низши страсти и проблеми сложни,
отново ще пробие светлина.
За Бога няма нищо невъзможно,
Той оценил е твоята душа

и моята. Орисани сме двама
във земния живот да продължим.
А той не е пустиня, нито драма,
ще оцелееш. С тебе ще творим

и аз, и ти, с каквото сме дарени.
Аз цял живот била съм оптимист.
Та ние за това сме сътворени
да се обичаме със поглед чист.

*26.04.2012 г., София*

## ПАСИАНС

Банкнотите нарежда като карти
нашият колега и мълчи.
Само погледът гори в наслада
и в ръцете нещо се топи.

Боже, той не знае как изглежда,
нямам просто фотоапарат
да заснема всичко, дето свежда
до парите само в този свят.

Думи нямам, словото ми чезне...
А сега нарежда пасианс:
десетачка, двайсетачка... Гледа
свръхщастлив от своя земен шанс.

Някъде успял и е спечелил,
тук ги преосмисля в радостта.
Гали ги, премества и изтегля,
сякаш са божествена жена.

Утре нищо няма да си купи,
нейде в къщи ще ги прибере,
той обича много да ги трупа
и да стават, казва той, „море".

Но морето друга е природа:
то се движи, буйства и блести.
А пък неговата простичка порода
къта и събира, и брои...

*26.04.2012 г., София*

**НЕ МЕ НАПУСКАЙ**

Въображение, не ме напускай.
Аз зная, ти не си реалността,
но ти си моят дар и мойта дързост
и извор си за висша красота.

Ти си прозрение към бъднината,
на времето предварилия ход,
ти си вестител нов на светлината
и просто моят начин на живот.

Който до теб не може да достигне,
не те разбира и не те цени,
в известна степен вече е погинал
и е „умрял", преди да се роди.

*26.04.2012 г., София*

\* \* \*

Във този свят, изпепелен от горест,
човекът се задъхва в самота
и кой е този, който тъне в почест?
Подлецът-франт, модел на пошлостта.

Затворен в своята луксозна стая,
богатият събира тъмнина,
а някъде отвън върви незнаен
беднякът, търсещ хляб и светлина.

Двуполюсно човечество живее
без ближен, без приятел, без събрат,
дано успее то да оцелее
във еволюцията-кръговрат.

Дано остане и не си замине,
изметено през карма и тъга.
А много малко за това се иска:
добро, любов, подадена ръка.

*22.09.2011 г., София*

\* \* \*

Неземна в земните неща живея,
с душа на птица, с форми на човек,
навярно съм била ефирна фея,
отдето няма ден, година, век.

Междупланетна, лека и свободна,
но пратена на майката-земя,
където се усещам дискомфортно
и другояче искам да творя.

И магнетично някак си привличам
и светли личности, и врагове,
но все така по малко аз съм птица,
бленуваща за други светове.

Или съм още фея в битието,
несъвместимо с моята душа,
най-хубаво разбира ме сърцето,
прегърнало любов и красота.

Прегърнало горчивина и болка
от непростимите за мен неща
и колко ли живота още, колко
са нужни да сме други същества?

Живущи по всемирните закони
в хармония и много доброта.
Но аз съм тук и земните канони
раняват често мойте сетива.

Човек съм сред човеците, но зная,
че тази атмосфера ми тежи,
доброто надделява най-накрая,
ала след много грешки и борби.

А моята душа лети, не спира,
и не снобее в завист и пари,
небесна сила сякаш я подпира
и тя не пада в ниските среди.

Благодаря на Бога за което,
усещам, че във всеки труден час
урежда се за мене битието
и пак нагоре, пак политам аз.

## МЕТАФОРА

Метафора, ти правиш този свят
различен, уникален, интересен,
чрез нестандартни думи – като цвят,
като поток или вълшебна песен.

Но само ти не си реалността
и затова в словата си те меря,
да не товаря с тебе мисълта,
да не подвеждам хората в химера.

В поезията ми присъстваш все,
но не навсякъде те ръся в строфи
и нека с тебе чудото снове,
и нека ти пристъпваш по пантофи.

Но не признавам мнимите творци,
които в теб идеите си губят.
Метафора, живей, във нас бъди,
но смисъла на битието не изхлузвай.

*27.04.2012 г., София*

## ДАРБИ И НАГРАДИ

Бог дава дарбата, човек я потвърждава
или отрича във един живот.
Ту някой недостоен награждава,
ту геният живее като скот.

Безсмъртието често съществува
като отплата за безброй беди,
творец със дарба винаги битува
сред лешояди или пришълци,

които не ценят навреме нищо
или не искат да го оценят.
Навярно има друга мяра свише
кой как щастлив да следва своя път.

След неразбирането, пустотата,
след завистта и бедността, натам
в отвъдния живот е красотата,
духът щом стигне своя звезден храм.

*29.04.2012 г., София*

## СПОМЕНИ ЗА МОРЕТА

Водата ме помни, водата
от Черно до Бяло море,
със яхти летях в необята,
опирах се във брегове.

Пътувах със гларуси бели,
под техния полет красив
и в Божите сини предели
усещах света по-щастлив.

Далеч под небесното-синьо
и морското-синьо творих,
и стихове писах различни,
където била съм и бих

поискала пак да премина,
пленена от две ширини:
небесно и морското-синьо,
сред вятър и топли вълни,

но незаключена, волна,
свободна, размахала флаг,
когато пристигнах доволна,
до скъпия български бряг.

Така промени ме водата,
в душата ми вля широта
и някак събрах красотата
във спомен за бъднина.

*26.08.2012 г., София-Симеоново*

\* \* \*
Митичния свят на морето
не забравям, не споря,
но как ли живеят край него
крайбрежните хора?

Гальовният бриз и надиплена лунна пътека
нахлуват в стиха ми и го обсебват полека.
Какво е за тези, които живеят край бриза
и всяка минута ловят на водата каприза?

За мене морето е пристан в душата и спомен,
но там да живея е различие страшно огромно,
макар по характер да съм като морска сирена
дали, се запитвам, за морска жена съм родена?

*26.08.2012 г., Симеоново-София*

## ЗАХЛАС

*„Опознай Родината, за да я обикнеш"*
*Алеко Константинов*

Само Кресненското дефиле да имахме,
пак по хубост първи сме в света,
скалите ли да гледам с поглед слисан
или във Струма да се потопя?

Приказка невероятна е през август
този кът от българска земя,
то не бе възторг и светла радост
из тази скално-речна красота.

Някакво единство дивно слива
синева, зеленина и бистрота,
а шосето все извива и извива,
лъкатуши в рая на света.

Спомням си Алековите думи
за природата и обичта,
Бог изсипал е по тези друми
щедрост от небесната ръка.

*16.08.2012 г., Кресненското дефиле*

## СЕРСКИ МАНАСТИР „СВЕТИ ЙОАН ПРЕДТЕЧА"

Над старобългарския Серес горе
във планина Змиярница стои
манастир „Йоан Предтеча" гордо,
сред маслини, кипариси и гори.

Идваме. Полека по шосето
рейсът взима сетния завой,
Бог ще го допусне под небето,
само ако иска да е свой.

Бездни и величие природно,
и ние, малки Божи същества,
допусни ни, молим се, да можем
да се насладим на вечността,

да сведем глава и в тази църква,
пред иконите да постоим,
да усетим, сякаш от отвъдното
Боже, ласката на Твоя син.

Да възвърнем в мисли вековете,
Йоан Предтеча да го почетем,
мир душевен дават цветовете,
времето поспира в този ден.

Часове се губят във възхита,
спомен ще си купим за дома
и обратно, по шосето вито,
Господ ни изпраща към града.

На разходката настъпи края,
земни сме, във нашия си свят,
тръгваме щастливи към България,
всеки станал малко по-богат.

*17.08.2012 г., София,
след посещение на манастира предния ден*

## НА ПРАГА НА КОСМИЧНИТЕ ПРОМЕНИ

Какви сме тук, на нашата планета,
различни просто звездни семена,
души, от Божията степен трета,
изпратени да се развиват в доброта.

Такива ли сме? Господ ще отсъди,
защото идва смяна на света
и други са небесните присъди:
духовността и бездуховността

в когото има и в когото няма,
по своя път ще се превъплъти,
но дава знак планетата голяма:
с най-добротворните ще продължи.

Минаваме в четвърта степен, в пета
по силата на своите дела.
А другите? Отиват на планети
по-низши и от нашата Земя.

Какви ще бъдем иначе по свойства,
по дарби и по друго ДНК-а?
Ще видим. Ала малко са достойни
да оцелеят във преходността.

*28.09.2012 г., Симеоново*

## НА КОПИТОТО

В Копитото на Витошкия рай
красива се събира синевата,
септември по-вълнуващ е от май
и нежна е край София земята.

Безмълвие и тиха красота,
наситена зеленина ни гали
и въздухът ни пълни с чистота,
а птичките извършват ритуали

във полет и във песен, ние тук
необяснимо ставаме щастливи.
Така е просто да си светъл дух
сред аромата на природа жива.

Полека падат есенни листа,
но есента не се усеща още,
Копитото на Витоша сега
раздава топли дни и чудни нощи.

*29.09.2012 г., Витоша*

## ПЕТНАДЕСЕТИ СЕПТЕМВРИ

Учителки, с големите букети,
пътуват, свити в градския транспорт,
а покрай тях минават Бе-ем-вета
и други западни коли с фасон.

Учителят в колата не е канен,
поне да го откарат до дома,
„учител" не изричай, че „посрамен"
ще е денят за твоите деца.

Заплати ниски. Смели синдикати.
И министерство – вечно без пари.
Утехата остава във цветята,
защото са учители добри.

Учебната година пак пристигна –
за стачка или за учебен свят,
и есента приветливо намигна,
разля им многоцветен листопад.

Намекна им за парното, за тока,
за старото палто и панталон,
загатна им със вятъра за шока,
когато зимата ще е на трон.

Учителю, недей да се предаваш,
ти бяла лястовица остани,
като надежда и като прослава
на всичко българско до старини.

Учителю, раздавай добротата,
тъй както се раздава вечер хляб,
какво да чакат иначе децата,
ако и ти излезеш духом слаб?!

*17.09.2008 г., София*

## ПРИЗНАНИЕ ПРЕД ТЕБ

Една проклетница живее в мен
с кураж и много сила надарена,
способна да пробие своя ден,
безвремието да взриви родена.

Проклетница със ангелско лице,
която те подхлъзва с мнима благост,
която пише с пламенни ръце
неща за буря и неща за радост.

Не се лъжи по галения вид,
по топлите слова, които казвам,
проклетницата дреме с поглед скрит
и всичко преобръща и прорязва.

Накратко – в мене има две жени
и действам с тази, със която мога,
не зная кой с това ме осени –
дали е дявола, дали е Бога?

Но както и да се превъплътя,
остава съвестта ми просветлена
и никому не мога да простя
пред мен извършените престъпления.

*Писано преди 1987 г., отпечатано и наградено във в. „Спектър", който след 1989 г. бе закрит*

## ДНЕШНО ПРИЗНАНИЕ

Проклетницата още ме държи,
но тактиката вече е по-друга:
отново борческото в мен кръжи,
но Господ има своята заслуга:

по-философски гледам на света,
по-меко някак вече побеждавам,
все още лесно няма да простя,
все още със усилие успявам,

ала енергията не хабя
в открити хватки, станах по-разумна,
и не една пред мене е целта,
житейската пътека все е шумна,

около мен движение свисти
и аз не спирам правдата да гоня,
и лириката ми гори, гори,
и в ежедневието нямам броня

за хората със лошите души,
и продължават да ме нараняват,
но пò съм друга, в мене се руши
желанието да изпепелявам.

Научих се да гледам вече днес
как Бог наказва и това ми стига,
и повече разливам блага вест
в словата от поредната ми книга.

*27.05.2012 г., София*

\* \* \*
В очите ти блестят звезди,
животът преминава през ръцете ти.
Къде съм аз? Къде си ти?
Сред наболели мигове безнежни.

Не плуваме в една вълна
и всеки има своя ъгъл,
а щом достигнем до брега,
попадаме в различен пъкъл.

Поспряло се на кръстопът,
щастието ни се чуди:
къде сега да хваща път,
какво в душата ни да буди?

Зорницата на любовта
пак въпросително ни гледа.
Не плуваме в една вълна,
но имаме една надежда.

*14.10.2012 г., Симеоново*

## МОРЕТО И ДЕТЕТО

Морето покорява пясъка
и го насища с миди,
детето сътворява замъка
с фантазия завидна.

Една вълна по-силна само:
и всичко заличава.
И малкият човек долавя:
морето не прощава.

И пак започва отначало:
строеж да сътворява.
Морето учи малчугана
как да не се предава.

*16.10.2012 г., Симеоново*

# Биографични данни

Росица Копукова е родена на 3 март 1958 г. в София в семейство на интелектуалци. Баща – юрист, майка – икономист, чичо – режисьор на научно-популярни и документални филми, многократно награждаван в България и по света. Има прекрасно детство, най-прекрасното, което едно дете може да си пожелае. Въпреки това от нея става борбен и почтен човек, а не цвете в саксия. Завършва Полувисш педагогически институт – София, Висш педагогически институт – Благоевград и българска филология – София. Общо има девет образователни дипломи: „Организация и управление на образователната система в България" – две години в институт за учителски кадри – София, II и I клас квалификация – общо три години в същия институт; етнография и фолклор – една година в СУ „Климент Охридски" при Л. Йорданова; пет пълни години френски език в „Алианс франсез" – София; музикална школа – акордеон, пет години.

Паралелно с учителството е била активен сътрудник в българския печат и има стотици статии и творби в българската преса, нейни пиески за деца в БНТ, детски предавания, 22 години в Българско национално радио, където е и досега, от 1993 г. работи само като журналист в печатните медии, работила е и в радио „7 дни", с авторско предаване

за култура „Благослов" в телевизия „7 дни". Има издадени 75 книги. Носител е на 39, до момента, престижни международни награди за поезия – златни купи, грамоти, златни медали, в това число включена в Американска лига – световноизвестни поети, избрана за Жена на годината трикратно в САЩ. Включена е отделно и в Британска антология – Световно известни поети. За нейното творчество има множество рецензии от видни български литературоведи и две монографии от д.ф.н. Йордан Ватев и голям български поет, университетски преподавател, от проф. Марко Семов и др.

Тя е позната в радио „ZZZ" за българи, Мелбърн, Австралия, в САЩ и Италия (гр. Лече), откъдето са и нейните американски и италиански награди за лирика. Много наши вестници са я наградили за лирика и разкази – в. „Женско царство", „Вестник за жената" от последните и други. Най-новите й международни награди са: първа награда за поезия от Хамбург, Германия (2011 г.) и златна купа в Италия, гр. Лече (2014 г.).

Росица Копукова е талант в поезията и прозата и боец в живота на дело срещу конкретни социални неправди, доведени от нея до пълна победа. Името й възхищава, но и вълнува, присъщо на личностите, на непримиримите хора. Тя расте не с протекция, а с лични постъпки, поради което и наградите й са

повече в чужбина, отколкото в България, но не може да се отрече, че няма и доста български признания – за поезия, радио „Веселина", МНП, профсъюзи, Експо-90, Златен медал, Пловдив – за книга и др. Награждавана е и от десетки читалища у нас.

За битки в образователната система преди 1989 г. би трябвало да бъде отличена като журналист-храбрец, но тогава времената бяха други...

Катя Новакова

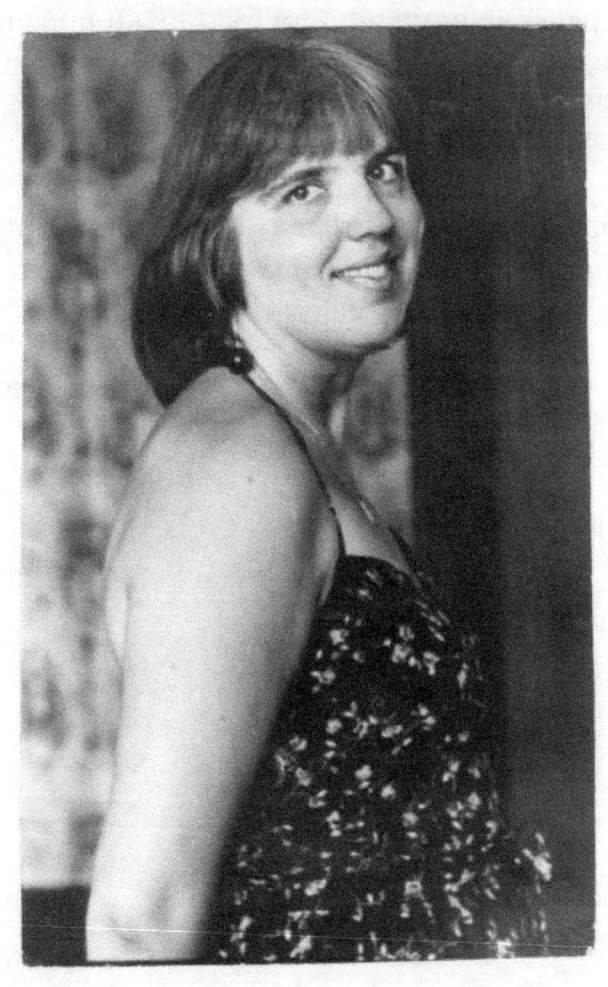

*Снимка на авторката*

## СЪДЪРЖАНИЕ

Не хули – 5
Вечерна молитва – 6
\*\*\* Усмихнати очи по ранина... – 7
Витоша – 8
Доказано – 9
Отговор – 10
Изповед – 11
Аз... съм – 12
Вяра – 14
Всичко е друго – 15
Когато... – 16
\*\*\* Не ви виня, българи... – 17
По гроздобер – 18
По розобер – 19
Пътуване с влак – 20
На Жани – 21
\*\*\* И нека има страст... – 22
С очи край планината – 23
Чудо – 24
Боровец – 25
Земя – 26
Ужас в село Бисер – 28
Не остарявам – 30

Горещ мраз – 32
Моя Италия – 33
Думите – 34
На Иван Динков – 36
\*\*\* Душата ми е слънце... – 37
Обичам – 38
Любовта – 40
\*\*\* Вселената е обич и разбиране... – 41
Отвисоко – 42
\*\*\* Приветствам опашатата лъжа... – 44
Защо не съм с теб – 46
\*\*\* Агресията, отрицание на светлината... – 47
Къде? Кога? – 48
\*\*\* Душата ти към мене все пътува... – 49
Есенно – 50
\*\*\* Обичам тази самота, която... – 52
\*\*\* Силна съм, но от това тежи... – 52
\*\*\* Не зная от коя планета сме дошли... – 53
\*\*\* Припява есенният вятър във гората... – 54
Наблюдение – 55
\*\*\* Богородице, майко човешка... – 56
Изумление – 58
Обет в църква – 60
Рожден ден на мама – 62
Издигане – 65

Сбогом, приятелю – 66
Откраднати стихове – 68
Успех – 70
Премени – 71
Загадка – 72
Пасианс – 74
Не ме напускай – 76
*** Във този свят, изпепелен от горест... – 77
*** Неземна в земните неща живея... – 78
Метафора – 80
Дарби и награди – 81
Спомени за морета – 82
*** Митичния свят на морето... – 84
Захлас – 85
Серски манастир „Свети Йоан Предтеча" – 86
На прага на космичните промени – 88
На Копитото – 89
Петнадесети септември – 90
Признание пред теб – 92
Днешно признание – 93
*** В очите ти блестят звезди... – 94
Морето и детето – 95

*Биографични данни, Катя Новакова* – 97

www.ingramcontent.com/pod-product-compliance
Lightning Source LLC
Chambersburg PA
CBHW072224170526
45158CB00002BA/739